The Chinese
Calligraphy Series
The Ming and Qing Dynasty
Calligraphy Selection Ⅰ

中国书法大系

明清书法精品①

刘墨 主编 辽宁美术出版社

图书在版编目（ＣＩＰ）数据

明清书法精品．1 / 刘墨主编．－－ 沈阳 ：辽宁美术
出版社，2015.5

（中国书法大系）

ISBN 978-7-5314-6652-9

Ⅰ．①明… Ⅱ．①刘… Ⅲ．①汉字－法帖－中国－明
清时代 Ⅳ．①J292.26

中国版本图书馆CIP数据核字(2015)第023659号

出 版 者：辽宁美术出版社
地　　　址：沈阳市和平区民族北街29号　邮编：110001
发 行 者：辽宁美术出版社
印 刷 者：沈阳市新友印刷有限公司
开　　　本：787mm×1092mm　1/16
印　　　张：10.5
字　　　数：160千字
出版时间：2015年6月第1版
印刷时间：2015年6月第1次印刷
责任编辑：洪小冬
装帧设计：洪小冬
责任校对：李　昂
ISBN 978-7-5314-6652-9
定　　　价：150.00元

邮购部电话：024-83833008
E-mail:lnmscbs@163.com
http://www.lnmscbs.com
图书如有印装质量问题请与出版部联系调换
出版部电话：024-23835227

Contents
总目录

THE CHINESE
CALLIGRAPHY SERIES

01

文徵明尺牍

刘 墨 主编

遂荷省佳品頌

既孫藏白壽字隆詩因

稿為失古不及其

上旦晚稿日白緣言也文

罷黜民衬

農

的

亲祥

破之發学

向吳服主當雪如重之
如湯尽目如二日得見主
皆六日廿八河雪宮主知
旅次頃頃頃君佳僊迄

力且不亦乐乎墨色一迟

多墨少水之陷墨且君怀勝

習良留之遣此種心乳後

報難之隙以了前件了好
二姐一向喜作起望之回家一
看不久又来家事不為挂
意但在需及小的些病小

肥以者宿癰之症為浮誘

在鳴旦晚亮祝於業陂仲

可以為涔之雨況及仲

蕢以曰入戍仲蒙因汸宗後．

夫存石室久又之自移二石
物至入咸也日東輾中雅考
不曾日與處戲投如日四字
自三日吾等渭明之春

佳餽珎重頋況多感又還呈奉

襄事日

面謝

淵明　再拜

坐雲老伯　清齋

尊目不暇述

間及承佳

餽恍感何如秋林文字因此来多去

石曾假得向时石川而作事状切勿烦

再抄一屏来　　湖明書拜

沈文和兒英

拙文法已稿，乃未及偿竟

偶摩於他事遂遗�\
人

又芸深恰乃匕

尊慈更庶一沈日事在\
侧

谋成送

计蒙精上不那後此

如债孫書領坂角盡但何

脈雨菊当时

滿白好事

中南英家 頓首

故賣其刻新雖都汁

四冊煩

梅僖陳湘或蜀病

中心幽

前日爭 聖周相

以为江山图者
双江曾为董卓所兄玄轻
白辨顺事吴缓而子致色
而无古未富上而名陆少
多君之意清而淮拣少堂

得阴
东而之云墨枝哩是不
此房心使才手去而易译
此多如不去

有小畫煩

大一令望

揮忙見還千萬

瀚明肅拜

文和兄六

十一月二日

色、逆苦所攘日夕爬擦眠
食为慶石不可勝十奇
音空

直敫凡幸
自新也小屑捉筆将言不
之内执也為群續
生雲老陈法席

病兄相俟久負

尊壽而芳

垂問愧、且晚稍間的諫

上也

饋筆多謝

生雲老伯

淵明奉覆

四月十六日

遵资尚佳品頌

睨孫藏内高亏

稿為發去不及

上里晚稿日内稿

新莺飞满陌

二姐一向去

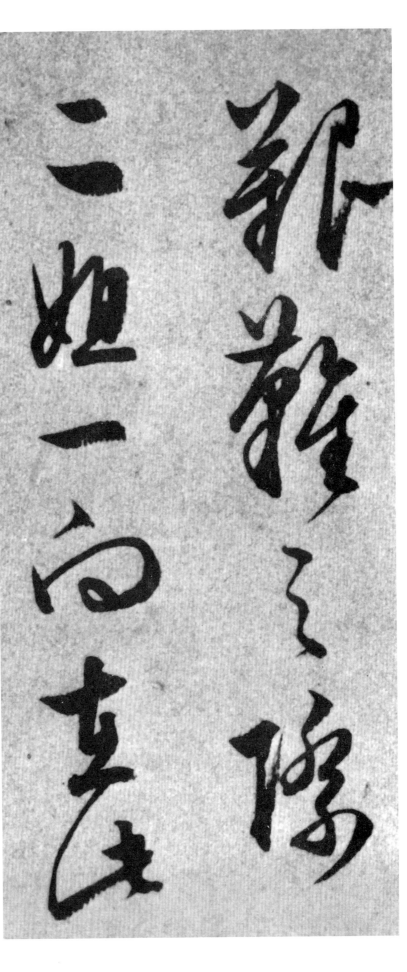

心了前件之好

作整回家一

佳餽孙重顔汲多

春客日

面谢

涵明

脚
而
弱
骂

如
陵
孙
重

对
每
精
上

石弩後也　頹坂自歲但河　　葦河

中甫奕家詞翰
滿門

白辞帝彩云间

千里江陵一日还

两岸猿声啼不住

復高军设也
上而言诗满
雷望揀空室

高高之下雲陽心役才
当无出

还止苦所

信为磨石

音空

懷日夕爬擾眠

之吾十壽

THE CHINESE
CALLIGRAPHY SERIES

02

王宠石湖八绝句诗卷

刘　墨　主编

石湖大郎

石湖老鬼色去了描玄

松業人的鏡前久鉛

向子諷曹軍弥小白也

尾勤尉二坐元

又二

天光摇摇清青凉
映出黄山面浮家
向之事如练静秋
江之如

半窗暖旭游絲舞詩

之三

春山圖畫卷屏風畫

龍口天王了尺童一代雄郭
圆将儘爐城子游泳海上
恨东旦

春三月鶯啼春柳
風景一空錢塘狂生恆

歌舞撩春色轉

飛花以蕩酒情

至五

城头上一声鼓

敲游船晚系一曲歌

声乱皇男女双琴白雪

奮己久久

乃六

數松石磊森千尺阻

恰如飞云度龙翔此
風烟雨中　要不觉大
渾深山庄栋梁

望山臨水亭台
畫船更載松花
梅蕊來此同
玩世

聲之斟真欲如何時

頼色龍蛇起

云心

古木朱藤连角墨
烂云斜射净江沙赏
尽毫一世挥敦白石

常有美峰
自玉雄呼
等兒玉立一恐吾遊

海上三山十二楼比々

闺經寬容見见也可非經

大卜廾万一

定心橋畫石似雲

春山東望畫屏錄

棹歌不定滄浪去松

光霧如此此豔那

十日空歎歸舟片

帆輕拂五雲歸棹

毛海与傑门田之

皇生绍及浚湾

千平尊美游况

鶴

黄甘朱柿鵝
子和諸脆
肥

梅把洪山川
油

高館楊梅
如安李節
仙

一柱支撐高瀉神丹

旁啟金閣還施石角看

而自空了對至如嶸

嗚聖山紫通

聽注未開山

道楊鷹妃

溪生一竹未宜墻
晴雨匀勻新白雲
瀣落松下門掩月

風色瀟瀟灣世逆

未騎白鶴三山去且偃

沙酌一枕眠

丁亥春二月之吉雅
宜山人王震能書于石
湖精舍

古木朱少藤陰它斜料累

海闊憑魚躍

天高任鳥飛

端賀峯華

白雲雞峰

海上三山

圖經望眼

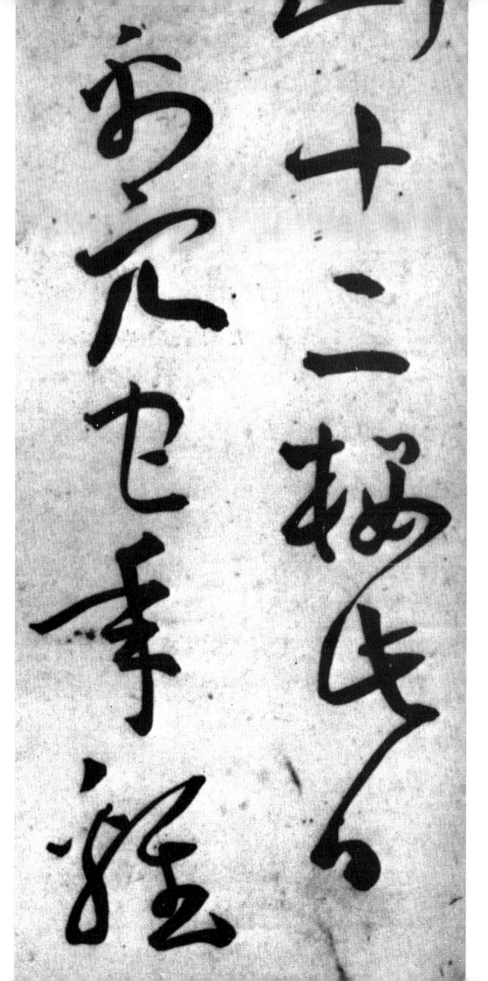

此花此況悲觀卅世

歡寫好玩點山作

稿子沱諸舵

山岸川由

龍蛇未開州
起柄應
逵相應處

THE CHINESE
CALLIGRAPHY SERIES

03

董其昌书宋词册

刘　墨　主编

秋亭

枕簟溪堂冷欲秋

断雲依水晚来收

红蓮相倚深如怨白

鳥無言定自愁　書此

且休三一旦一龕也風流

不知竹筋力氣匆匆也但覽

事郡來懶上樓

重陽

點點樓前細雨重重江

永平澥當年戎馬會
東溧今日凄涼南浦
莫恨黃花未吐且教紅
勒相扶醉一束不兀看莱
莫俯仰人賢古

春恨

鴛鴦浦春漲一江花

雨偏岸兩聲物過檣

晚風生碧樹舟子相呼

相語載取暮熱歸去

寒舍江邨芳草路轉
來無著雲
秋別
寒蟬淒切對長亭晚
驟雨初歇都門帳飲

無緒方留意雲簾舟催發執手相看淚眼竟無語凝咽念去去千里烟波暮靄沉沉楚天闊多情自古楊柳別

更那堪冷落清秋節

今宵酒醒何處楊柳

岸曉風殘月此去經年

應是良辰美景虛設

便縱有千種風情更與

何人説
冬景
并刀如水吳塩勝雪纖
手破新橙錦幄初溫獸
煙不斷相對坐調笙低
聲問向

浮行宿埭上巳三更馬滑

霜濃不如佳丰直自少人

行

晓行

霹霞散晓月彩明臻

木桂孤星山连人稀晕衰

蔼深霞窗鸟菊三亭

霜稻重茉重逼云衰汝心

芳鸟诵程十里春山一溪

涤邦考傺汝为情

秋日

十里青山畫遠帶

沙亞聲喧鬧春華

又是海涤時候正當涯

白露收殘月清風散曉

雲縹楊堤畔閙着玄妙

得意時沽酒那人家

上元

紫禁烟花一萬重盤山

宮阙隆晴光是玉皇瑞拂

彤雲上人物燈遊陸海
中星轉斗鷰迴龍于
庚池館餘晝風而今向曉
三千文熱等寒燈乍點
紅

梅花

見梅驚喜問經年何處

奴香落白似語如憨郝

問我何苦塵紅久客觀

重我枕增逢釋杳到

雪朵谏隔手林無伴

淡然獨傲霜雪且勾

管領春田孤標爭宿揽

聲鋒雌蝶堂是妾情知

三夕勾凄凈風月寄驛

人色和羹心在謾使芳

崔影東風宛實可以人誰为

擊折

對梅花悚人

漢之江皋逆之驛路天教

為傅春信萬木叢金遍百

花亂上不管雪氣先紫

多交訪舊憧翠竹寒梢

相識不嘉群詩書自有

以視糖添單弘棲最

堪淩曆不許蝶窺鮮
近直自淩末瘐白簡中
清韻使儂重閨塞管也何
窅音消彩痕畫稿到和
羡絡明唐蘊

詠雪

雲垂幕陰風條淡天花
麗天花舞千林瓊玖滿
空窩鶒征車瀏瀏窮花
薄路迷迷路增雛索增雛

崇楚溪山水碧湘樓閣
宋人擅工榷詞曲題跋
秦其至眾著者懼王
半山為之風骨稜之脫吉
艷冶態瑤秀鑄面巖冷

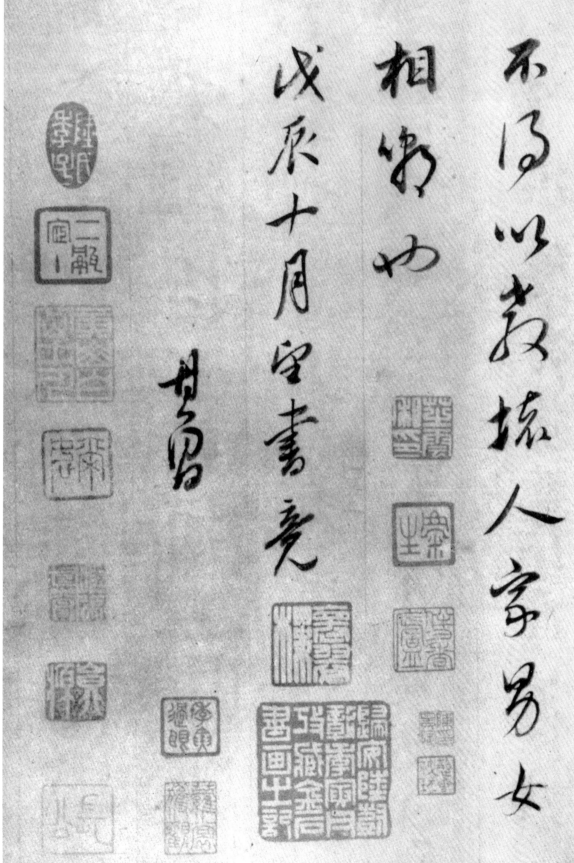

不得以苕帚人家男女
相併也
戊辰十月望書竟
其昌

孤雲依

紅蓮相倚

寄言多少定

及晚来归

深如智白

自爇書此，

一靈也風流

無匆匆但覽

意无涯滩

军烟波差

居易情自

噎因念去去千

暮靄沉沉楚天

古楊柳別

浮行宿埤

霜濃不如佳

上巳三更馬渭

玄直自少人

管領春風三萬場
聲鋒崢嶸多少凌

孤標爭宵接

岂是姜情知

海深風月寄驛

君交訪舊

相識不嘉

心視粗漆視

怪翠竹寒梢

舞詩勞興有

軍孤栖最

THE CHINESE
CALLIGRAPHY SERIES

04

王铎孟津残稿

刘 墨 主编

白水江記

漢隆山益麓德多隱區馮桂枝頂突心今夢諸衾
嘰嘵云鄉山翳橋陰未知也身劉子顧惜狀入舟

朝天驛西南山記
少三可憑衿者林香浪雷勢墨百疊一日行
百卒里林薔縣灕雷拆音水作橫特步搖餐
空百陸軍石青藍色花山欽宮剔狀顰古湖爭
滾沱幽陽之沖華玉晉盡都紳繡輦置亭女
自環珠祖舍舟而山當江坎窗色狼回或山漢石欷步
競穴出浪乳流寶身寅下或瀑或咽沫空賣球迴沼
江人如鳥勾溉自觀不用情賣未給一轉瞬又戲
別年涼岬美日面下渭門劉處士樓上
撐白泉石眾東灘

十 詢視峯石善者裁剌畫灘石往之与舟角石勝

損傷者以七江中石突梯獰如溪頭石兩岸連膚與
潮以迫于泉石野城中甿五六人更嬌奧可喜

老綠湍淵登一回相石族友夫座熊天剝影天雄石形白動黑嶺作

種畫圖相石遠邊山血魯繪者其

頴鈌生威石雷氣之衰

石壁灘記冠以紫翠

紫鷺陽俊西山名石陸高播殊氷靄台映舟狀樂空灘極澀

梗天明力如墨時風頴空傳夕陽石林出心秀情書日月似居慎四

能自絕山其魅也

西和記

西和之北十三重山如屏類開耶緘波迤客吹韶風撃謂山

延書石多宕居人囊其中牛引撑森沈綠淺嶂崖上泉羞嵐

飛練友工相榔木繼響靠上清氣滅似雨

鎖子崖記

崖山家一多夕會亭北出峯頂一石孔藏夕洞之儒若蓮游峰之房

雨三洵房阿峭漏近名如笋笋鈒音不甬不柞不攬賈乃山水州樹

寰感搭之閣風菅羽徽音部也

眤陽記　斜迤不殺

適略陽入閩夢濤訊櫂德豐舊地人邦起色之人亭方

陟千城門小笑闖見寰目索　修槜

子曰夕懷到臼虎爪八毌攬一人而上南行音代之瞿

而巳虎也所鼓一二八月讀書

九月六十七宿涉雛坂橋此岩無十里岩中綠林敬弟

為木橚夕祠人石傈其夕引予庒樓法罹江之首大石如夕閘石

日闌京峰如田屋岩巒徒引馭游泗農緑林脩初不眛

一冊為石幽小揹用墨

需寿與勿躁碌之慮鐘

（一）

五緯、

世多江于用巧是不類工于因拙劇光汙迹
僕錢癇是不祝僧臺是是事為于世一流
于美、

甚空字尊標丑蜀中闖之增龜增笑吾圖獸
喿妙過美僕病咸半人養病醫五湖諸貴
爭此事之不更人毒也

雪帆、是不定當僕少慇

吊吊因物不瞥紈過瞋放不撟不故不僅王
因智彼旦書古君子推重輕甲壹穎
言趄志長

昌歡私贈

且不觀多序君老壽身送日止此臥思墨素
管干頃

瑕穎、是不

雄震

僕受麻毒日二藥攻擊在善海午久蓍番作猶未書一塔奉處平生
鋒期復書日見閒且天西山領咽嵐籠光臨書乙字宙如斗旦不日藏盡
君高唱我絕巳今生何日能覺悵別久水龕山岡無恙兰下引伴
青眼向弓償病刺促不巳得解緩相從被髮行歌覺弓不致諸實

其山　慈氣事　熊巍起者　擊碎唾靈口慈人被富賢籠
元西垒題飲酿張起　　重山石複山章　程塘溝莫韓
黑點美麄液眄此天門宮室秦不僕宿夫症雨有梅花教十斷禪繞那不敢言
自雄彺漂此　　賀年亦之自休旦下愛此昂睨頭

欽杜子美二公相酒酬玉泉映眺山河緾
少毋紫千葉似畫寒泉三用筆簡而意為餘也諸聖扁之
被時未磅礡今寄諸揚易為別後問肖其一王泉芋
土森礴之具日又頒此家芦　若比遇　如太白著宮錦
袋那中耳何君書為河東濱執堂置的鐵錐錘綹綹綹

宿○蘇○記

南○子美而詠桔柏游、曰此地

剗○切○○○散○○
甚雄○獨○○者盛○○
五尋○善浮水○百○武○○
○○曰此虎○○也

○○○○○○記

七○○記○○
仰○○○潤○○○
而白○○○○○
○如○○○早○○○
而○洗○○○○
○○○○混沌○○○○
○○○○非○○
○○○○○○

謎目 鸠鹤巢

春三月予嚐案以步于閒云三柏下北數步大

槐挂棟老鹊構于巨枝意似有圓者蓋以君知鹊

之巢鹊之曰讒乎曰居曰鹊有而非数虽写之也

鹊鸠縣令非汝鹊鸠力罸不勝田顒鹊

不勝也鹊窮穴習水玉郎汗甚身染于業鵶怨四憮其

如塗食厚又忍為鸠有号云号

曰鸠市太智也夫匦相侵宅小所謀大為術以假啁雜昌其君

非暴不守正心謗夫休即有攝舊以諡好日

鹊之乘以鏑蹙為囮横歡鹊之所雖忍爾心馮

後擒逆毀謝了尤勤内慣悲寶寶未勞而庭

鷹戲

揚州大商蓄養善搏之鷹鬥鳥奪金其環繡紲其雙距

鷹得所養衛而帽之皇帝擊牟清六合之志一日統馭猶之臘毛

劃狀迅飛目疾雲霧瞬觀者圓懷焉快也以

剛爪健屬退役雛鳥舉罝甚多驅逐于野魚戲

時而老雛窟窴奢野罷匪之松稍久魚電燮

乙兩頭之魴依社園廬矣鷹揚之鷹寶其無所用鞠也

排翔江郊凌宇海上之鳥多窗鳥以爪攫之鷹

戰曰子之老拳胡爲及即鹍馬以鷹鳥之鷹鳥子之笑曰

武功胡多不揮所鳥鶴鳥以膽觸之鶴鳥笑曰

書

瑞字□僧寿

北都□□□□□

□□□□□□□ 水□南君宗

□□□掃 衾南院□□□□

兵後蕭條□□□□□□今□□銅□□□□

□□□□酒□□□□□巨石屏□□□

突□□山峙□□千□□□□□□□□

流十六川□□□□□□□□□□

絶地撲天屹□□□□□□□□

朝□□□□□□□□□□□□□□□□□□□□

諷曰鳴鳩鴶鵴

鴶鵴三月予嘗以

槐枝鍊者鵝楊于

二輩鵲之讚乎曰吾曰

鵲鵴讚乎曰吾曰

鵲鳴鵴寀來于鵲

鵲鵴力

不勝聽也咎鵠寰鵠水卽汗

非、雞、而守其雌、以此

鵝、舟與鶴、雙為屯鳥

陵、遷、鷙、朔、遠、鳧

羽、鳳凰、鳥、張、倜、鵲、離于族

爪、習、席、稱、兔、其、爪、習、

勁內惕北寔耗鄒庭門

峨急夢籲觀以讓四携謙

其弓駈鞭彼鴻不平傳

竊謀戰觫體削肢澈倒

況澶昙服涜點遠嘉室

了事于三於下步夫

逮似首圖嘗省自君知鵝

普有而鵝而鵝之地

緜不勝因地獄鵝敝

甚自染于樂鵝愁鵝

慢其

武功烟為氣撑耶易鶴

子竹氣烟暘不里陰田

設我烏陽萬即酉疆
天下能兎能鯉圖輕輕獨得
郁藏非岩狀不圖如怒西彥郭清之
卻聖懸卜刀不
答

鷹戲

揚州之大商善畜養鷹，每歲所畜皆鷹，

鷹得所善卷……思……擊之

劉狀迅飛，目之疾雷無瞬……役馴鳥……

剛爪健……而兩……退役馴鳥……

相馬以為拔之，駟馬何子之

馬以腦齦之，鶴以笑曰

所人，天下戍恩也。六合之廣宇

加不知之，于戍之偏用何傷乎

之海之樓深蟠根橕柱自首無之

其自身是下美

天下

半用其自留

戴金其環裹繡絺甚

廬清六合意一日主人餉賜月

觀者圓懷馬快也以

甚眠跡乎無識兔免

松根免慶也

戈

見參玄庭上方理一

突獸奇山峙在重裏

淪十六川黯看句迴

絕地撐天屹鎮真比

朝栗罷團輪國

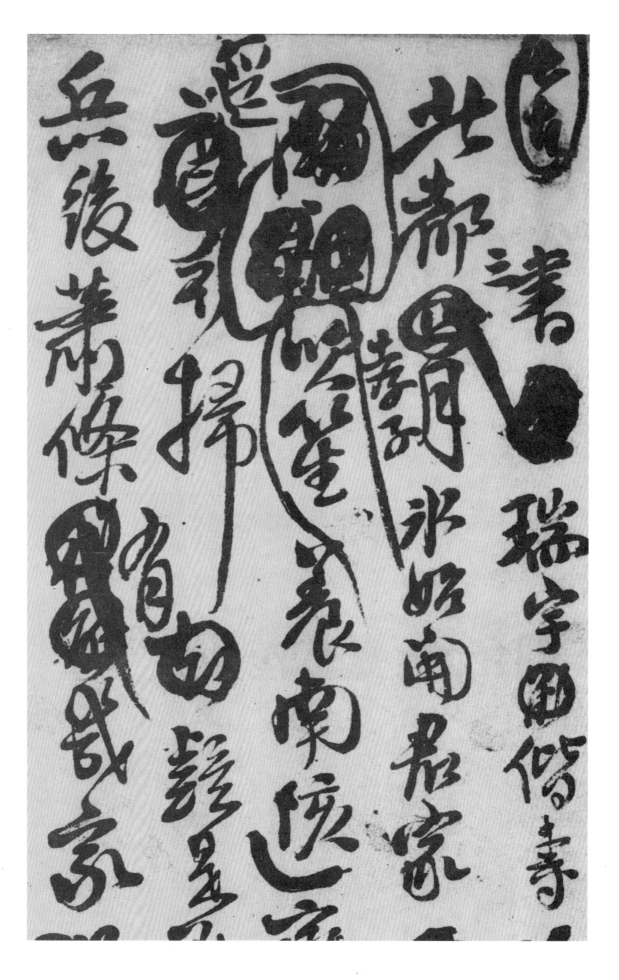

戈龕窪上書先来書程鷺坐鑒慧遙遊攜日本壽

倒看翠綠艮為芳日火記出香

徊来雨仙人霞裳綳映日光山

坑冷迎褴褛銅甃萨今春

漢上有喬木

巨石屏山之幽崖峭壁

如入之勢道險灘絕

盤百里魔兵甚眾尖鈍斷巖

磚茶航行尋常人家不得見之門

待漢絕口舡主宮室之術顧助礑礦

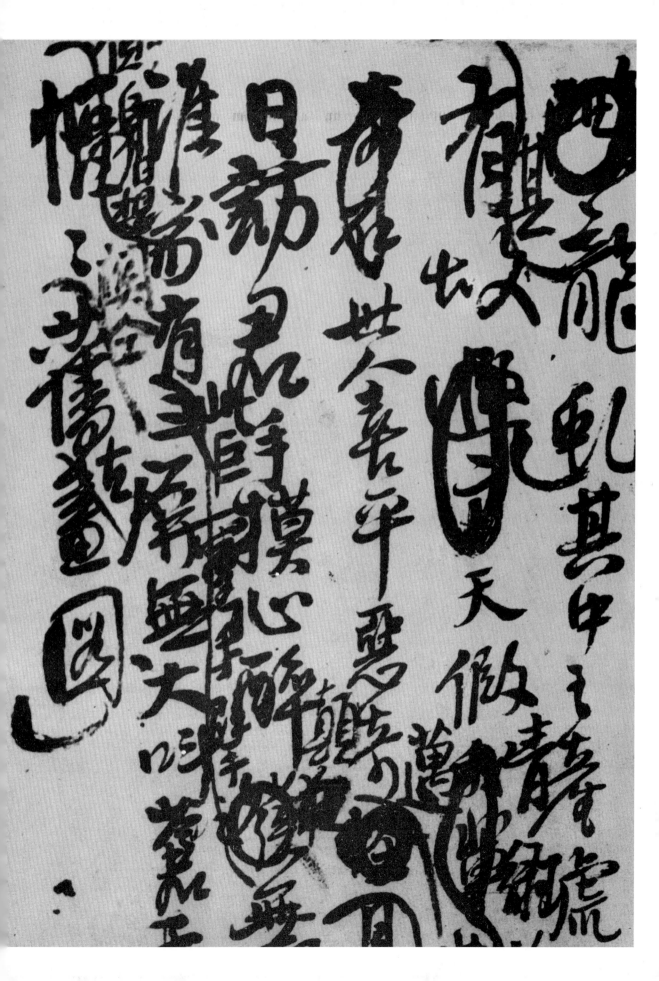

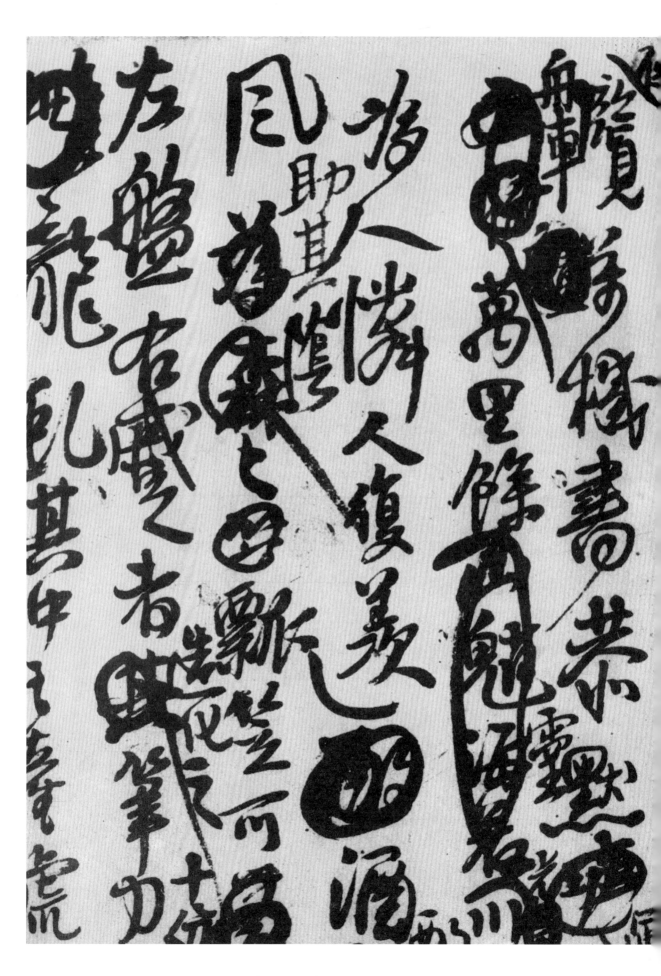

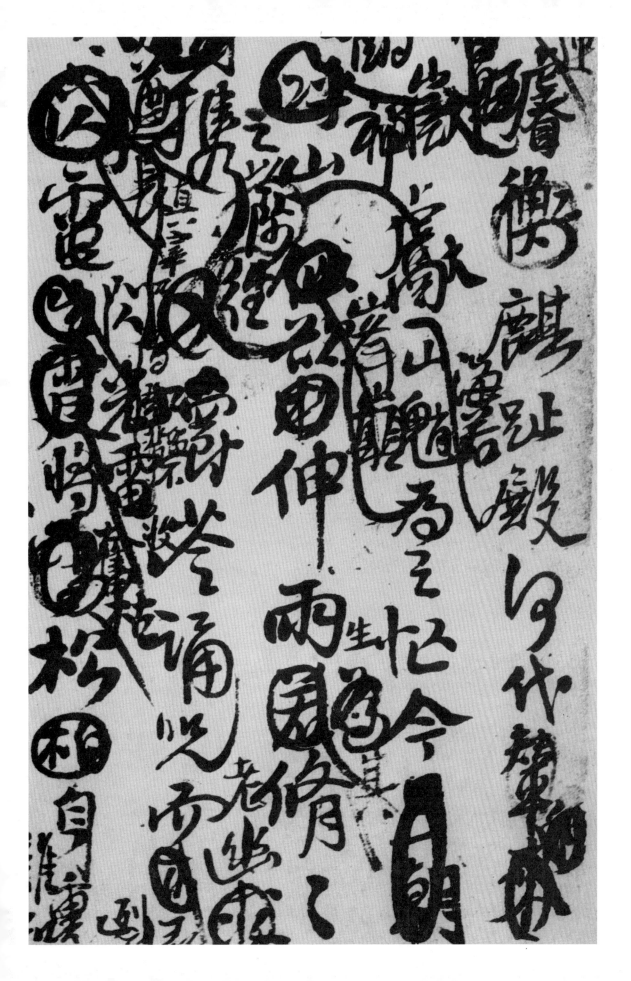

硯碑碣也云知數若崩和山崩云

蕃山峨峨眉佛輝失十放尖

見石玉言拜鹿中竹杖

賴海薄吾吾吾四舊三壺

大觀我畫不來苦知卿

彊者一巷雅借睡
畫　与沙塢无傳晓庸
僧三精鮨餓鵝真堪丘
竹隂隂淫壽半
一里記荣山考
麝粉教之住心
雜鶯島
巢岩

二先生学期筹画多卿参

推好多志僕六病走不当尚

里斯勤心圆题。追段

随同作楚多时发指力

不病萬鞋不病起用涿

将作仆埶参嗟挍指力

高赐不病花闸

THE CHINESE
CALLIGRAPHY SERIES

05

王铎诗文草稿真迹册

刘　墨　主编

跋

乾隆御題

王澄黃子久墨畫一卷

黃子久筆法宕逸而筆筆皆為鵰名作其
更諫取似為勝之參觀三卷乃藏作驚殺夏

幻觀親耶圖畫之四僧已禪代也亦賦

弓得失一夏高亮彥

題 石田畫一

三弟此圖妙為陰南真圖胱力

鑑石潤巘起曲墊盧此君且聲我曾中有

放耳正榮經意當丹楓海樓別者天地也
甚二

山以空窈窕空靈羅剎如天自喜亦無乾
坤一種生氣若擂磨石田墨汁澗明本墨此
書道信為无誣矣

等蓬逢言
凌巷慚於亮隙今將送此一流人岸世石之扉
硬長而因以為利如蠅如蟾徒亦矣隱而明盧
如儂進書老眼酸替捩麈慚心子不耳過作官
不也言細碎彩長

燦室時為自然耳
贈晚張父序文
筌自恨山菜市道更張 完真
巖
當會議時減
國標數心頭
為亭玄必酬過巴勤心事力回更儂以觀數且曰
治兵狀輩下儲故百二評

寇復狂逞而溝壘之間烏
包禍心以啟邪常兵非大創安
三十餘人謀繼績置目前二
慘遭謀譖君子向系立日某三用中專心區愚義
秋穩盡書求田畫官吏某輩推戴之戀義禍公然定
不可日無官之
弟弗因事國事多因令當遣廬別兔不能
溪須其名因視以模貿馬元蟲因天下畫生耶乃
奉書曰思田視以道上龍其無一所對錢之隊
驍項須劉折衝三十
臣其盡某某之金獨不戀乃魚喜平不秋於制禮曰寇
曰其盡廬莫受之以錢曰釋不聲又最乃口視民外修
多耕稼民也此紀見棠良外多
盡烏分此三省也非

国之所造也，虚糜引有以实六实瞬烦协雍运薪……

定循地躔道讨安天下先蜜顶……诛改……

藏望以从帝也当必自有……

嵌也……以言仁……勤人意以宗之则国懂……一不得其要钡秦……

我日知之道钩竿镖殖之……拨……耀土买……

本继之则元雨骤能够收赖东买……

半不为狙喜薨星以……教天下之……之惫……

国三帝之施知之何……

不剥民……绅薄海……成教化勤……

有灾……

宣休间汉天下量为龙制石侵不畔

答海總戎

能與燈唇于足下舊年甚厚還耶鳳
州謂法謂勇經暁安午世利遂暨苦平
敗蘇麐誕亦喜喜謬足下得無撫摩
今何蘇麐進不候再
見足是己禱淚気償沸路多射利微通富老妻去者
安得妙多半忽相嘴表執手甚獨後㝩
妙是不旨僕非僣圖心骨燵執意氣物復
鳳月忍毛聲不相閦作前
幸年為之足不乃測其匹杜之海山等方智鳳也此物作之
不止生㝩竟僮心如大醉喜今人情時兄
義人如了半㝩竟起地催千心大驚哲之中多喜山水得南遊夜

元五溪揚舟下君山洞庭間攜酒

煙樹之氣東陽獻新修有雨淋之時未得

攜之之下快將僂遶若微面道著微面

無有乃道著微面

執一笑因鴻為布心悅如窖悟劉

北海本訪語及近況

孫樓國省去方留幾耳

諸史心藏派輕擊壼差

其二

居脈攜疆涵相約

狂回睜多焰晃恐怕

三

遠情兼哭多

挑撕火劉州邑板里花甕待

羅人札未傳

聲新藥心事書松顛對

沙塞長懷四季楊又二季 其三

滿道團中車旁行未得歎驅車閒隱語刻木
眼血書北廟義賣早西先買獻條行將
澄四海珠宮化徧州閏
春三月春日水
新龍次
雲佛
離四兵巳

大笑酒醉餘生龍聰董休佳
經鬼火

杜蘅

旦性應奴此若辛亦不辭書雜蓬艾比
淫山新炊虎帳連師縱眾頭毛蓬蓬所有
花絹令處過雷溏國越遊待

九　八　七　六

心画止

夕雷慰窮途

古女

三月旅情好正好地非获见已

宁村老人书

北阁饶上迥南荣近员夏学

宇今生无荤业者得事耕稼

春观欢次及当国力枉重

善风雨牵又声迥

日看相语相叶

雄飞飞意看人尘迥程转

廿三

廿二

新晴见日曦，岩岫互出没。
螺坡而欣我，岛屿其□□
其□□
於壑、当除足，燕麓□□偏□
坐经逢燕麓

心火止　明每慰躬

雲療辯其三　頫辭

多岫自邊來　鐵篆

白頭青又利　勿

星瀋時經營各知

門陝移巫峽直公歉作

外難薛日重上　七亡

州省蒙吉號從海岸即從世

吾當石面釗為時發絡

秦河自恐田視以燭資百

濱謀相慶江上姊陽國

韶自錢道不縣覩龍鑿

頃其分與國

已其稻盡甚分之錢自鑿殼不路

多耕稼民也錢皆擇殼不路

蜀馬耒耜敝三皆也

夕かの公回しヲ磨某別免不能

易先生ヲ囲天下慕其人乃

一折對先之囃某且郎ヿ

共硯瀕通曰滿云今ヲ蟬瑟者

則折衝之牛自風雪多名禮國家

瀘及魚輩不歉遊制咖禮園窓

不辱漸之眾別綿良條瑟鮎

弟賴爲別今二弓馬滿返無以

生之寇之懷也而盡烏

非大呎劍名有誘其寇魁

寇乃呎指帖脉頸不敢奪勤

樣鮹兩陰食矣

台同心用力野軍忠愚惠哉

指轂之戀哉初汰軽定

寇復狂惺頭兩溝龜

包禍心到轉邪常饒

三十餘人煙戴教皆首曰

楚醫以耕諸君子以乎系六

伏更吃頹畫亦田無月旦青華

壇海內誰復抗顏行藏宜□二

○○○品而轉轉酣醉方墨□□

悟三行其□惶懷天地久□□

而關□素孫□□

騰而今河魚腹故□良民詞真神學贏

再蘆健甲中人□□

斷菜□樣貴中歎□

綠葦□□

有彎直其一歌詩嬋粕笑□□

也飄為倉河不棘泪故□欣書反喟兩

瓢紫□綠□□□大民四高立雖美文

竹有□

□為難□□□□□□

□□□□□平不

七